U0023601

安排物件的修辭

擺放的方式

Arranging Things
A Rhetoric of Object Placement

李歐納‧科仁 著

Leonard Koren

娜妲莉‧杜巴斯吉耶 圖

Nathalie Du Pasquier

目錄

關於這本書的畫作

首先，這本書的畫作不是「靜物畫」，而是為了說明物件擺放位置的插圖，兩者的區別看似不甚明顯，但是稍晚我會加以說明。

這些畫作所依據的零散擺放之物件，大多是我在歐洲和北美的商店櫥窗、店內擺設、工作室、辦公場所以及一般人家裡親眼看過的。我將每一組特別擺放的物件中最關鍵的設計考量點擷取出來，只用幾句話向插畫家說明。不意外的，有些插圖最後仍然有表達方面的侷限。許多因素都可能造成細微卻重要的差異，比如說物件的精確尺寸、形狀以及物與物空間上的距離、特殊的表面質感和光線、精確的透視法（「完全呈現」或者與寫實派相較之下的「表現呈現」）等。

即便在最理想的狀況下，要進行視覺方面的溝通也難免會出一些「差錯」。比方說，真實世界裡，照明的明暗差距、不適當的視角、觀察時間不夠，甚至

8

觀察者置入幻想的心態，都可能造成與理想的「純觀察」之間的差距。此外，在描述真實世界的過程中，物件擺放會從特定的空間位置轉移到「虛擬的圖示空間」上，此時又會產生一些偏差。但是綜合以上全部因素，我還是可以自信地說，本書的插圖足以提供可信的訊息，幫助讀者理解內文所提出的觀念。

插圖中描繪的物件，通常是一些普通的、也有些頗具特色的物件，這些大多是畫家娜妲莉‧杜巴斯吉耶（Nathalie Du Pasquier）的收藏，平日用作她繪畫的素材。娜妲莉居住在義大利，這些道具大多是當地人普通的居家用品。這些擺放在特定位置的物件大部分其實是隨意挑選的，也就是說，如果你將一只杯子換成一本書，從擺放意義的角度來看，並沒有太大差別。好像語言中的虛擬語句的「假設」，這個「假設」（物件）無關緊要，但你可以從語法結構上（也就是物件的擺放）了解句子的意義。

最後要說明幾點：畫作中的物件擺放並不訴求「美」，甚至未必是最「有效的」，而是為了簡要說明本書想要探討的擺放修辭原則；其次，插畫家在繪圖時，並不知曉這些修辭原理；我沒有對插畫家解釋這些，原因坦白說來，在這本書的成形過程中，修辭部分的內容是較晚才醞釀出來的。

定義
Definition

什麼是「擺放物件」？

「擺放物件」，就是在三維空間裡組合、放置物品，算是設計殿堂裡的一個小角落。擺放的動作包括兩個方面：第一，選擇待陳列的物品；其二，排放布置物品。

不管在公共空間還是私人空間，擺放物件的行為幾乎隨處可見，但不可與藝術創作過程中進行的物件裝置及安排混為一談。大多數物件的擺放少有人留意，只有些會讓你駐足觀看。一個「成功」的擺放方式必須有效、能夠強烈吸引你的關注，也經得起一再品味。但怎樣才能讓擺放有效？本書認為有效的擺放擁有一種修辭的力量，或者修辭技巧，這個部分之後會有更多討論。

而在商業領域中，擺放物件更是無處不在，也被冠以不同的名號：排放鮮花被稱為「花藝」；安排物品供拍照被稱為「造型」或「美術」；陳設家裡或辦

15

公場所的物件被稱為「室內布置」；商店櫥窗或室內陳列商品則被稱為「視覺行銷」[6]。

不管是商業領域還是非商業領域，有一點是共同的：擺放物品通常傳達了某種意義。換句話說，物品怎麼擺不單單是一種審美的表達，更是一種溝通行為[7]。很多時候，物品擺放有一種類似語言的作用，分枝燭台旁插滿紅玫瑰的花瓶和一瓶冰鎮香檳「說」出：浪漫。

儘管擺放的方式還沒像真正的語言一樣系統化，但從某個層面來說，也自成一套體系[8]。更準確的說法是，擺放的方式是一套「視覺溝通體系」，也就是藉由視覺的方法來溝通表達。人們身上穿的衣服、頭上的髮式、車型與車款、手勢動作等，都是一套明確的溝通系統。如同自然的語言，視覺溝通系統也藉由

16

不斷被使用和實驗來成長和發展。在持續的使用與實驗中,逐漸拓寬了溝通的可能性。

真實世界與藝術世界

回首兩千年之前，或者說回到古羅馬時期，我們發現物件擺放的溝通系統已經延展到繪畫表現藝術的領域中，也就是進入了我們今天認定的藝術世界。[9]一開始，藝術家呈現在畫作中的物件不僅與真實生活中的對應物在外觀上很相似，意義也非常接近。[10]即便過了一千五百年，到了十六世紀，卡拉瓦喬（Caravaggio）逼真描繪的一籃水果，與被他臨摹的真實世界的那籃水果含義也不會相差太遠。[11]而十七世紀象徵畫派的虛空畫所使用的符號，也同樣與真實世界被臨摹的那些物件可指涉的象徵非常接近。每一位觀看者都知道，也畫作中昂貴的食物、酒類、菸類和樂器暗示著「感官的沉迷」。觀看者也知道，整袋的現金、整疊的房地契是「金錢與財富」的符號；而凋謝的花朵、腐敗的水果，則隱喻著「生命的凋零」。[12]

直到二十世紀，真實世界與藝術家呈現出來的世界開始產生裂痕。在藝術世

19

界裡，風格、形象以及寓意變得尤其重要，因此在畫作中與真實世界裡物件的擺放意義已經迥然不同。比方說，在典型的印象畫派波訥爾（Pierre Bonnard）的畫作〈手搖咖啡研磨機〉（The Coffee Mill）中，當物件從可以辨認的三維空間抽象到二維畫作中，發生了形態扭轉。[13] 畫作中的單一物件在視覺抽象化之後，在真實世界裡的意義變得難以領悟，也不再相關。如果從藝術的角度來看，這類畫作作為藝術實體依然保留了視覺溝通的完整性。但是物件在畫作中的擺放與真實世界的關係，已經不是可以直接解釋和斷言的了。

一百年後的今天，真實世界與藝術世界之間的分歧有增無減。當今的當代前衛藝術刻意要成為彰顯延伸意義、轉化概念和錯置感知的載體。[14] 換句話說，真實世界似乎被攔在博物館及美術館的入口之外了。真實世界的擺放與藝術世界的擺放（除了靜物畫，如今也包括形式類似擺放的裝置和雕塑）各有自己的區塊。[15] 不過在

20

這本書，我們只討論真實世界的物件擺放，這個視覺溝通體系不單單只針對視覺從業者，而是對每個人來說都是相對透明可理解的。

為什麼物件擺放需要修辭？

許多專業人士仰賴直覺在擺放物件，他們養成了一種「什麼物件該放什麼位置」的「感覺」。他們的腦中已形成了一種無須分析的狀態，也就是說，他們大多不知道該如何用一套專業術語來表達擺放的意義[16]。嚴格說來，物件擺放這個領域無疑還處於未完全發展的時期。這一領域的觀念和術語依然不多，僅有一些主要來源於商業領域。而商業領域較注重實用層面，較少深思背後的意義。商業訴求的擺放通常希望達到「動人」、「迷人」和「誘惑人」的效果，而這類形容詞確實大量出現在視覺行銷的文本中[17]。

但是至少對我來說，視覺行銷的語言還不夠完備，表達也很侷限。在設計與藝術教育上常常出現的術語，如「整體」、「平衡」、「和諧」、「構圖線條」、「正確比例」等等詞句，或許對有些人具啟發作用，但對我來說，這些詞句無法建構出原則，也無法藉由遵行去達到卓有成效的擺放效果。

基於這層不滿足，我開始尋找其他辦法，試圖建設性地描述擺放物件的原理[18]。我一邊思考著這個問題，一邊看電視新聞，就在這時「修辭」兩個字突然躍入我的腦中。當政治人物試圖證明訂立法條的合理性、廣告商試圖推銷產品、主播試圖讓觀眾相信他們所播報的新聞，我認為他們都在做同一件事，那就是「使用修辭」。我突然明白，從廣義的角度來說，所有的溝通都需要修辭[19]。如果你不期待讓人理解、感受、思考，甚至激起對方行動，那何必溝通表達呢？

正如亞里斯多德所言，修辭是「在每一事例上發現可行的說服方式的能力」[20]。

換言之，修辭就是在溝通中說服對方[21]。不管是要說服他人哪樣物件更真實、更有價值、更值得期待等等，所有溝通都是修辭行為，如果物件擺放也是一種溝通，至少本書的觀點認為如此，那麼何不把修辭當作物件擺放的一種方法呢？

概論
Introduction

修辭的微歷史

依照歷史文獻和傳說，西方的修辭學最早出現在兩千五百年前的古希臘。當時西西里島上的希臘殖民地錫拉丘茲（Syracuse）和雅典推翻了專制的寡頭政治，許多在專制時代失去土地的市民都到新民主政府建立的公民大會去申請歸還。有一位名叫柯拉（Korax）的錫拉丘茲人，擅長於辯論術且很有企圖心，開始收費教導市民如何有效地有系統地說服他人，並贏得官司。柯拉的一位學生又把這套修辭學，也就是練達的人情常理輔以文體琢磨，帶到了雅典，之後，這套修辭理論便由遊歷的智者（譯註──傳授修辭學的人稱為 Sophist。在希臘語中，Sophos 原是指知識或智慧的意思，而 sophist 就是傳授智慧的教師，即智者或能言善辯之人，但也有擅於詭辯的意思，這也為什麼希臘人一開始排斥修辭學的原因之一。）來傳授[23]。一開始，希臘人很排斥修辭學，因為從本質上來說，修辭是超越道德的，這個技巧可以讓比較不道德的一方勝過較為道德的一方。但是在民主氛圍下，市民常常參與討論和辯論，修辭術對

此很有幫助，於是在公元前三世紀時，修辭廣為希臘所接受。後來，到羅馬帝國時期，修辭成為為政者的一部分重要訓練，也是高等教育中的一塊。

聖奧古斯丁（Saint Augustine）在公元三八六年轉皈基督教之前，就曾經是修辭學的老師。他認為在說服教義和講解教理方面，修辭學非常有用。後來，由奧古斯丁和西塞羅（Cicero）完成的修辭學著作成為中世紀和文藝復興時期的主要教程。修辭學、邏輯學及文法並列為西方「三學」，是成為專業教士或接受高等教育人士的必修課程，而這三學又是「四藝」的基礎，四藝包含算數、幾何、天文和音樂。三學加上四藝也就是我們今天所說的人文學科。

在之後的幾個世紀，希臘羅馬成為後來興起的基督徒眼中的異教徒，後者對前者所發展和採用的古典修辭學觀念有所疑慮，轉而擁抱修辭學的研究和運用。

30

當西方文化重心明顯從口頭變成書面時，修辭學更深層地植入了寫作研究課程與文學之中，甚至還包括文學分析和文學批評領域。到了二十世紀，因為戰爭所需，宣傳作為修辭的一個戰時產物，變成一門重要的學問。之後，商業廣告、政治競選以及廣義的大眾傳媒，都傳承了古典修辭學的衣缽[25]。事實上，現在所有進行溝通的人都深受修辭學的影響。進行溝通時，我們不時在挑選詞、句、圖像以及音樂，儘管或許我們未必意識到，但這些選擇都是基於修辭學方面的考量[26]。古典修辭學的概念深深烙印在西方的溝通模式之中，當然也包括了擺放物件。

建構修辭系統

修辭，是一系列有關修辭的原則、方法或者技巧的系統。每一套修辭系統的目標都是為了讓一個特定的溝通媒介在溝通時更清晰、更有意識、更合理。修辭系統（也可稱為修辭結構）是用來分析溝通的一種方法，以此為基礎來建立修辭策略。古典修辭系統由古希臘人發展出來，原本專為公開演說這一媒介服務，並由五部分組成：

- 構思——確認或者提出一個理論或觀點。

- 組織——構想出如何以最有效的先後順序提出論點。

- 風格——將具體論點用實在的語言表現出來（選擇詞語、句式等等表達方法）。

- 記憶——利用一些輔助記憶的辦法，幫助把演說內容記在腦中。

- 呈現——用音調、措辭、臉部表情等等，傳達節奏和強調重點。

有鑑於修辭學一開始不是用來服務視覺溝通的，因此此時要用在擺放物件時，有些主要定義需要修改。[27]當我在建構這套初步的物件擺放修辭時，遇到了一些挑戰及考量，羅列如下：

◆字詞，構成說寫文字的基本意義單位，其作用繁多；而具體的實體，是物件擺放的基本單位，作用卻相對很少。比方說，具體的物件無法表達不存在的東西，我們很難單獨用物件表達出「那張桌上沒有放碗」這樣的句子。類似的，「這塊石頭的味道和番茄不一樣」這類表示「肯定」或「否定」的陳述，也很難用物件來表達。另外，詞語可以表現抽象的概念，比方說「抽象」這個詞本身就無法用物件來表示。最後，詞語可以藉由濃縮來表達大量的物品，想想看，你要如何用畫面來表示「一兆個陶瓷花瓶放在十萬張波斯地毯上」這個句子呢？

反過來也是同樣的道理，單單用語言也不能精確表達真實的世界。你可能費盡言語來描述一組物件的擺放，最本質的部分卻沒有表達出來。用言語來表達真實的存在，可能會遺失很多訊息，同時也可能添加了許多原本沒有的訊息。[28]

◆ 物件擺放的修辭應當是有系統的，讓你可以：

（a）比照及比對相同或相異的擺放；

（b）建立一個標準，依此對擺放進行質的評析；

（c）使用與他人相互理解的術語，討論擺放效果。

當然，你可藉由許多可能的方式，幫助你有系統地解讀或創造一組擺放，比如說《易經》或塔羅牌都是一種可行的系統方法。但如果有一套特別裁製的系

35

統，在形體、技術、感覺、情緒及隱喻等面向都針對擺放來探討，不是更實際嗎？

◆ 不管美的定義是什麼，擺放的修辭都不該過分強調美的概念。美，當然是修辭中一個重要的因素，但也只是眾多重要因素之一。

◆ 擺放的修辭應該對使用者是友善、好用的。假設這套修辭系統是給設計師及相關人員使用，後者通常不甚信任與直覺行事相違的「不自然」系統方法，此時簡明便為上策。同理，擺放的修辭不應該太拘泥於細節，不應太麻煩或耗費太多時間；這套方法使用起來應該是流暢的，但也不能過於簡單，以致於變得空洞無效。

八個修辭原則

以下談及的八個修辭原則是物件擺放的暫定原則。為什麼說「暫定」呢？因為這些原則不應該是限定或絕對的，也不應該是最終確定版。因為我希望，這只是物件擺放修辭系統的啼音初試，藉此激勵出更多新鮮的想法來。

為了理解方便，我將此修辭系統分成三大部分：

- 形體的——擺放給人的第一印象，以及技術層面。

- 抽象的——與擺放相連結的文化背景知識和常識。

- 整合的——一組物件擺放的各個因素協調後所達成的效果。

形體的

層次

指物件以及輔助元素（比方說物件放置的地面以及背景）造成的視覺落差。通常，一個物件或是元素擺放在愈前面、靠中間，所佔的位置較大、光線更明亮、輪廓更清晰、細部更詳盡，在擺放的組合中，它所佔的地位就愈重要。

排列

指擺放的物件與物件之間，以及物件與輔助元素之間的相對空間位置，亦關係到形體上的協調，以及彼此相對的位置，比如垂直擺放、平行放置、成一直線、對稱放置等關係。因此，這是一個「相互符合」的概念，包含物件的表面、線條、突起等條件，彼此之間是相合還是相悖[29]。此項原則也將空間模式納入考量，比如說，物件之間是否留有空隙，物件是否重複出現等等。

觀感

指物件與輔助元素的特質，是直接訴諸於感官的，或由感官牽動起的情緒。其中包括顏色、質地、圖案、觸感、形狀、明亮程度等等。

抽象的

隱喻

隱喻或者說隱喻的過程，意指「將意義進行轉化」。對一項事物進行隱喻，也就是將物件或者擺放的基本定義（如同字彙在字典上的定義）轉變為指代其他意義的轉換。比方說光滑的石子、海螺的殼、一瓶防曬油、一條放在米色地板上的大毛巾，這四樣物品的組合可能就不單單只是物件，而可被解讀為「海濱」的象徵，這裡頭就含著隱喻。

隱喻又可分成暗喻（用一樣事物指代另一樣事物）、明喻（直接清楚把一物比作另一物）和提喻（用其中一個部分來代替整體，或者用更大的整體來代替部分）；還有複雜一點的隱喻，比方說，比對兩件事物（意義）來表達第三樣事物（或者說產生第三種意義），舉個例子，一副眼鏡（第一樣物）放在一本書上（第二樣物），提示著某人剛剛讀過書，或者即將開始閱讀，「閱讀」就是前兩樣物產生的第三種意義。這類的隱喻包括悖論（兩者看似衝突，但又同時成立的意義）、反諷（用一樣事來指代相反的意思）、誇張（把意義進行誇大）等等。

神祕感 30

有些擺放看起來應該有些含義，但又似乎沒有含義的時候，就出現了神祕感。比方說，一瓶植物肥料和蛋糕配料擺放在一起。有時候，神祕感是擺放者刻意製造出的雙關或者神祕莫測

的效果；有時候，所謂的神祕感不過是擺放上的敗筆，也就是擺放者思路不夠清晰而造成的混淆。

敍事性

綜合前述的幾項修辭原則，每一組擺放都可以編織出一個大致的故事。也就是說，將層次、排列、觀感、隱喻、神祕感相加後，便可以產出一個意義。這個意義可能是一則有前因後果的故事，也可能是一則抽象的故事，或者只是一幕場景。

整合的

連貫性

指擺放的表現力，亦即擺放所表達的概念或者感覺是否清楚，以及相互之間的關聯性。連貫性同時取決於擺放者執著於（文化及次文化的）常規與形式的程度，因為這些常規和形式無形中暗示著我們如何去建構視覺溝通。連貫性的其一重要向度是一致性，一致性可以在主題上（擺放的主要動機）、合理性上（有條理的排列、幾何形狀，或者其他從外在可推論出是否自然或有邏輯的關聯）、同質性（擺放的元素之間顯示出的等同，比如瀰漫出來的色調、反覆出現的形狀等），以

41

及聚集的方式（物件與物件之間是以堆放、擠壓或其他方法連接起來）等方面表現出來。

共鳴

指一組擺放可激起你興趣的程度，可用三方面的因素來衡量：這段興趣維持的時間；影響的深度；以及這組擺放引起你多大的迴響，激發你產生了多少新點子，激起了多少感動。

實踐
Practice

修辭原則的運用

上一章八個擺放修辭原則可作為一種基本的描述語言，來思考、討論物件如何擺放。這本書無意教導你如何使用這些技巧，直接擺放出有效的成果。接下來這一章，我們將討論如何運用這些修辭原則來解讀擺放的成品。透過逆向觀察來解構物件如何擺放，我們將可以觀察到每一個小小的設計及決定，都是完成整個擺放的一環。

不論你要親力完成一組擺放，或是分析自己的擺放成品，運用這八個原則逐一做番考量都會非常有幫助。這八個原則中的每一個原則，或多或少都建立在全部原則之上。同樣的，從最後一條原則往前逐一檢驗，或者根本不照順序，也一樣能帶給你啟發。一組擺放的修辭訊息難以窮盡，你不太可能注意到所有訊息，但你只要多多嘗試，將能挖掘出更多面向和更細緻、更複雜之處。觀察與創造是內在相關的，你能看見的，與你創造出來的，彼此相輔相成。

還有一點提醒，同一個擺放元素（物件、排放方式、地面或背景等）若透過不同的修辭原則去解析，可能被詮釋出不同的意義。比方說，「扁平」可以是指排列形式，也可以從觀感方面來解釋，或是一種隱喻，或者說是基於連貫性與共鳴的一項考量。

有時候，整個解析過程看起來是一種想像力練習。「意義」不是固著於物件或者擺放上，它只存在於觀看者的腦中。在未知中，我們只能踏出想像和創造的步伐。從這個角度來看，物件擺放的解析過程是關於觀看者自身的，你所描述的，是你看世界的方式。

解讀畫作中的物件擺放

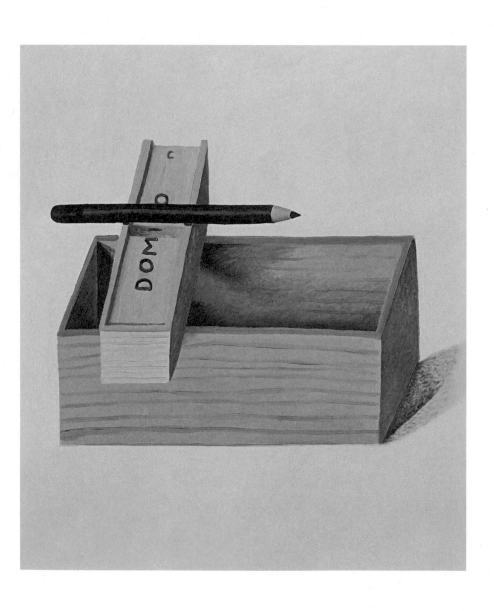

層次

一開始，全部物件都混在一起。接下來，放在擺設高處中央的鉛筆成為關注焦點，特別是筆尖。

排列

這些物件一一互相垂直疊放上去，上方的物件與下方的物件方向垂直。從水平面上看，上方兩樣物件不勻稱地放在底部物件的左側。就整個畫面來說，這些物件是居中放置，且平行於視平面[32]。

觀感

可從這些物件露出的紋路看出，所有物件都是木質。大部分物件有堅硬、直線的邊緣。全部物件的顏色從米黃色到咖啡色，都是暖色。背景顏色則是與物件顏色互補的清涼綠，色度與擺放的物件相當（鉛筆除外）。這組擺放有一種平靜愉悅的感覺。

隱喻

鉛筆遮住了「domino」（多米諾骨牌）中的字母N。多米諾骨牌遊戲中，每一片骨牌都要垂直放置，有一種遞迴的暗示[33]。最高處的鉛筆可以放進中間的盒子裡，中間的盒子可以放進下方的物件裡，也是另一種遞迴的遊戲形式。多米諾盒子以及奇特的堆疊和平衡方式，有一種有趣和遊戲的暗示。垂直放置的物件形成的十字形好像基督教中的十字架，加上空的盒子隱喻著棺材。擺放方式有一種臨時、不穩定的特質。二分概念也可能是主題之一，比方說，在垂直線上，擺放是平衡的，在水平線上則是不平衡的。這組相互符合程度高的擺放，給人一種是被正式安排出來的印象。

敘事性

這是一個關於智力遊戲的擺放，娛樂中略帶著一點神祕朦朧。

52

連貫性

擺放的簡潔度，以及結構和觀感上的同質，讓觀看者將注意力集中在具有諸多象徵意義的物件上。隱喻圍繞在嬉戲之間。整體擺放很有說服力，也很有連貫性。

共鳴

這組擺放中，有很多形式上的共通點，也有很多異於尋常的不同之處，在同與不同的交織之間，加上謎語般的暗示，讓這組擺放顯得生動、有生氣，同時引起了觀看者的共鳴。

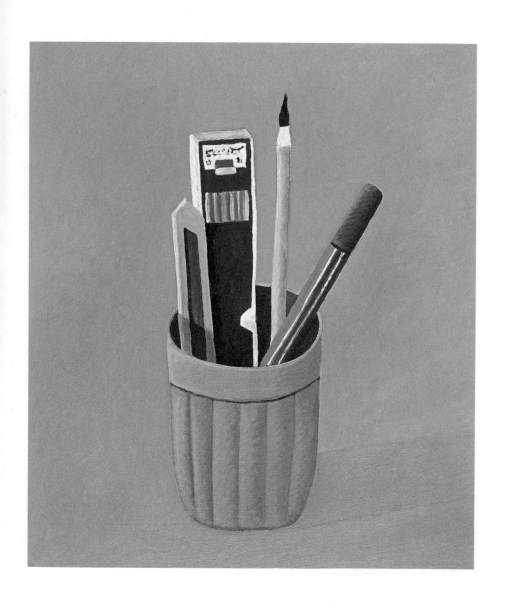

層次

裝在筆筒中的文具要比充當筆筒的容器更吸引人注意。背景色彩與擺放的物件幾乎同樣吸引人。

排列

筆筒放在視平面的前方中央。容器開口形狀及尺寸約束著筆筒中的內容物。全部物件都是垂直放置，只有藍色那隻筆例外，它是斜放著，並與地面呈一個角度。筒中的物件都不是刻意排列的。

觀感

背景的顏色非常活潑炫目。筆筒的顏色要比背景深沉很多。筒中物件的顏色，大部分都與背景形成強烈的對比，而這些物件的顏色以條紋狀呈現，更凸顯了物件雅緻的直線條。所有物件，包括筆筒，都是便於抓握的造型。

隱喻

物件從筆筒中露出來，好似花瓶裡的插花。筒中的文具好像都立正站好，只有一個出格的士兵。在筆筒與內容物之間，也有男性與女性（凸形與凹形）、陰和陽的對比。筆筒中的文具看起來都是設計師和創作者會使用的。

敘事性

這是一組在創作專業者桌上會看到的擺放，暗示著創作差不多要完成了。筆筒中的物件位置給人一種臨時的感覺，似乎隨時都會改變。

連貫性

筆筒隨意卻俐落地把全部物件集中在一起，這本身就是一個「整合」的觀念。一個簡潔的容器包容著分枝狀的物件，表達出陰與陽的觀念，是這組擺放元素呈現出的另一個關係面向。

最後，這些物件都是辦公室或者工作室的標準配備，也就是可以辨認得出的文化組件。背景的顏色過於鮮亮，顯得不夠專業，將人從辦公室工作室的想像中抽離出來。

共鳴

這並不是一組特別有趣的擺放，只是一些我們熟悉的物品，沒有特別原創或具寓意的元素。

不過這組擺放呈現出生動和振奮的向度，可能會讓你沉思一下：用這些文具，要開始什麼工作了呢？

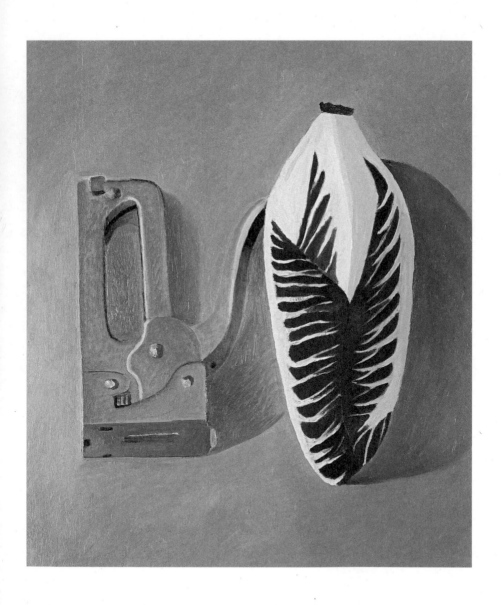

層次

一眼看去，在視覺的衝擊上，右邊的物件比左邊的物件略強一點。

排列

儘管兩樣物件的形狀和尺寸都不一樣，但是擺放的方式幾乎一樣。兩樣物件雖然有一個點碰在一起，但是放置的位置是平行的，且與視平面平行。左邊的物件因為有個明顯的角度，更幫助它完全平行於視平面。

觀感

擺放在一起的兩件物品都有很強的觀感吸引力，但是特質剛好相反。左邊的金屬物件不管是幾何形狀和組成的方式都較複雜；右邊的物件則比較柔和，是一個不規則的長圓形，有著相扣連的紫色圖案和有層次的白色。溫和的背景色看起來把兩樣物件的顏色調合在一起。

隱喻

兩樣完全不同的物件，如圖中併排在一起，讓觀看者有一股想要比較比對的衝動，這幾乎是一種直覺反應。左邊的物件有個擬人的手臂狀延伸物，好像友善地拍了一下右邊物件的肩膀，暗示著機械和植物是一對搭檔。而凸顯兩者之間的差異有：自然的與人造的，單色的與色彩豐富的，有花紋的與平白的，觸感較硬的和觸感較軟的⋯⋯

神祕感

兩樣只有尺寸相若的物件，沒有其他共同之處，為什麼會併排在一起？是要我們思索這兩個物件本身嗎？還是我們沒有覺察到畫面中其他細節？

敘事性

這兩樣完全不一樣，卻又很有趣的物件，期待我們來觀察。為什麼呢？我們現在還不知道。

連貫性

擺放在這裡的兩樣物件，如此迥然相異，激起人們反射性地做一番對比，這就是本組擺放的主旨。背景顏色也是調和連接的一環。但為什麼要選這兩樣物件放在一起？我們還看不出明顯的原因，所以這組擺放在整合方面其實略偏離了重點一點。

共鳴

僵硬的線條，擬人的手臂狀分枝，給人很多衝擊，叫人思考「為什麼」這兩樣物件要配放在一起，而且思考至少會維持好幾分鐘。

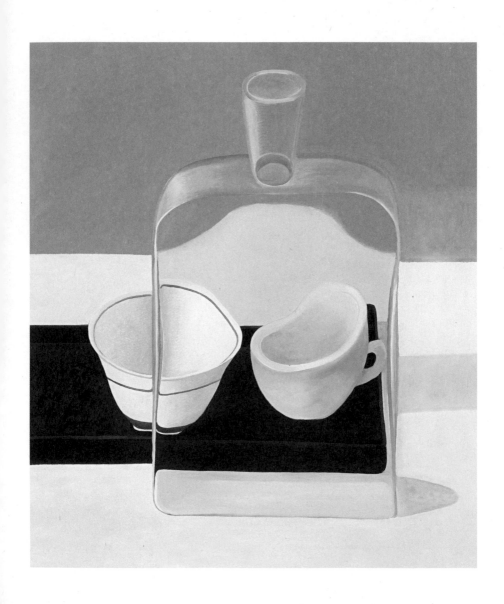

層次

儘管大小、顏色和形狀各異，所有物件在視覺上的吸引力幾乎大致等同。

排列

所有物件清楚地沿兩條平行線擺放，兩條平行線和後面的牆壁都與視平面相平行。前方較大的透明物，之所以放在現在的位置上，是為了可以用最大範圍地透過此物，觀看後方物體扭曲變形的效果。

觀感

物件的顏色、地面以及背景的顏色組合是平衡的，叫人感覺非常愉悅。透明與不透明，正常與扭曲（一半是正常形狀，一半是扭曲形狀），傳遞出另一種有力的觀感訴求。托盤黑色硬質的邊，與其他亮色物件弧形的邊緣形成了強烈的對比。

隱喻

所有的物件都是容器。精確的擺放位置顯示出高度自覺的設計安排。在透明與不透明，正常與變形之間，形成了對比。

神祕感

物件的擺放方式把光學造成的扭曲最大化。看見熟悉的尋常物件被扭曲誇張很引人入勝，同時增加了神祕感，讓人想問：究竟為什麼要扭曲這些物品呢？

敘事性

這組擺放可能是有人為了增加觀看者的審美趣味而出現的。

連貫性

觀感的質感如此強烈，再加上隱喻，讓整組擺放表達的含義清晰可讀。還有一種操控的意識滲透其中，也加強了連貫性。

共鳴

觀看者首先被物件變形的部分深深吸引，之後會開始思考整組擺放的用意，讓你花更長一點的時間觀看。

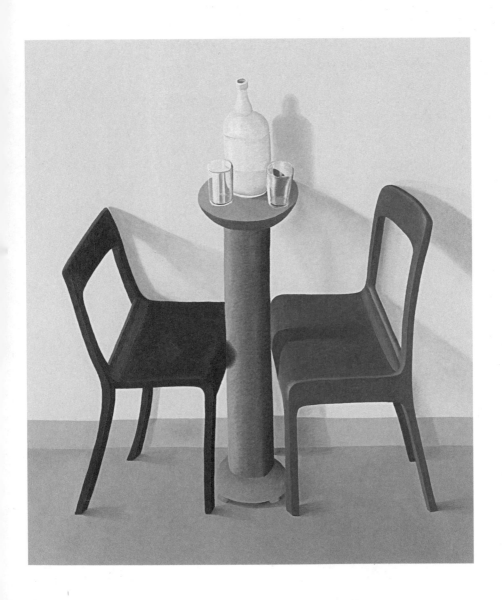

層次

畫面中的兩張椅子是最吸引目光的地方，然後是桌子或者說檯子，接著是瓶子和兩只玻璃杯。

排列

所有物件都被精心擺放過，與後方的牆壁以及視平面平行，構圖成三角形。類似的物件重複出現，構圖呈軸對稱，而對稱軸就是擺放的中軸。中央最高處，瓶子與兩個空玻璃杯形成三角形的高點。

觀感

大物件的色彩都很明亮，幾乎有些刺眼；最小的物件，相對之下顯得非常小，卻是白色或透明的。所有物件的輪廓都是曲線，或者說是流線型。地面以及後方的牆壁是溫暖、明亮、愉快的中性色調。整組擺放看起來提振人心。

隱喻

這組擺放看起來像是典型的兩人咖啡桌。家具帶著義大利前衛畫派的風格，這個流派大約流行於一九八五年至一九九五年。背景看起來像是一間真實的房間。相對於其他物件來說，桌子的尺寸有點誇張或者怪異，但也許是種幽默。顏色浮誇的桌椅看起來像是比一般常見的同類物品的誇張版。

神祕感

這組擺放有種難以名狀的奇異感覺，看起來是刻意的，因為這種感覺從各細節裡顯露出來。

但真正的擺放意圖是什麼呢？

敘事性

這組擺放有下面幾種可能：一、前衛風格的咖啡廳；二、舞台上的道具；三、家具展廳裡的展示品；四、一件藝術裝置。

連貫性

物件之間在功能上的關係非常簡單清楚。每樣配件都帶著我們所認識的高度結構化的「咖啡文化」。在形式、尺寸以及顏色上的誇張表現，暗示著某件事正在悄悄發生，因此也給了原本連貫的擺放增添了一些不和諧的因素。

共鳴

這組擺放將原本理應和諧中透著理性的熟悉擺放加以變形，帶來一種觀感上的感受。這樣的擺放因為意義含混，會滯留在你腦中，更叫人印象深刻。

69

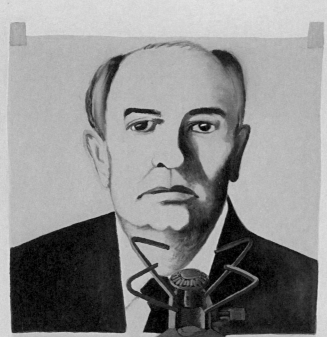

層次

這組擺放中，牆面上的海報最能吸引目光，其次是紅色的戶外爐。

排列

牆面上的海報完全與視平面平行，正居於視線中央。戶外爐放在前方，但不是正中央，垂直於海報的底線。

觀感

有限的顏色卻爆發出極大的視覺能量。從淺灰到黑色，大約有五、六種不同色度的陰影，還有非常鮮亮的紅色。扁平的海報，以及立體的紅色爐子全貌，形成了強烈的觀感對比。中度灰色的地面存在感強烈，看上去好像是第三樣物件。

71

海報上的人物戈巴契夫（Mikhael Gorbachev）曾引發蘇聯政府解體，或者說至少他允許這件事發生，進而點燃了俄國意識形態的火焰。使用瓦斯的戶外爐具是個燃火設施，其旋轉鈕的紅色同時也是共產社會的傳統代表色，而旋轉鈕大致就位在海報上戈巴契夫會別上共產黨徽的位置。戈巴契夫的思想開明，具有人格魅力，而他最後也被自己引燃的大火所吞沒。海報中灰色的戈巴契夫作為乏味、單調的共產帝國（年代）的最後一位執政者，被塑造為一個扁平、沒有顏色的記憶，與真實世界中色彩鮮活的戶外爐相互對照。另一方面，海報用紙膠帶固定著，顯示出有點漫不經心。同樣的，爐具如昆蟲或者爪子般的彎折細金屬爐架也充滿了戲謔。

就擺放整體來看，這是一組很棒的對比和對照。

敘事性

這組擺放既是對戈巴契夫致敬，也幽了他一默。

連貫性

如果你知道海報上人物的相關背景，就會發現這組擺放在諸多層面上都有隱喻的連貫性，但如果你不認識海報上的人物，便看不出其中的關聯。

共鳴

這組擺放在觀感層次上能激起一些共鳴，如果你又知道海報上人物的背景，以及擺放所使用的對比呈現，其中蘊含了愚笨、沉重以及反諷，共鳴的程度將再度提高。

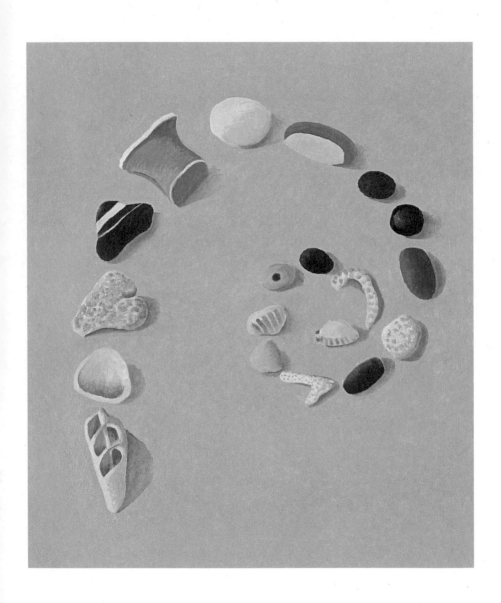

層次

螺旋狀的排列最先引起目光，接著是黑色的物件，然後才是顏色較淡的物件。

排列

物件精確地依照螺旋線放置，每個物件之間相隔的距離相等。

觀感

螺旋線是一種優雅、引人注目的幾何曲線。每個物件的觀感吸引力有強有弱，從形式上可以大致分成三至四類，有些具備細緻的曲線，有些是光滑圓潤的，有些沒什麼特點。整體的用色中性，有幾個黑色與亮粉色的物件穿插其間，增添了些許樂趣。背景是溫暖的中性色。

隱喻

這些特定的物件，加上海沙顏色的背景，製造出海濱的想像。螺旋的形狀看似沒有什麼功能上的目的，只是為了裝飾的一種排放方式。

敘事性

某個人在海邊撿了這些物件，然後單純排放成螺旋線的形狀。

連貫性

這組擺放只有一個清楚不變的主題：一組關於海濱的趣味擺放。此外，完全沒有其他干擾因素。

共鳴

螺旋是吸引人的曲線。擺放的物件可以觸動個人的回憶。另一方面，整體擺放有一種靜態簡約的特質在裡頭，會引起你沉思，儘管可能不深，時間也或許不長。

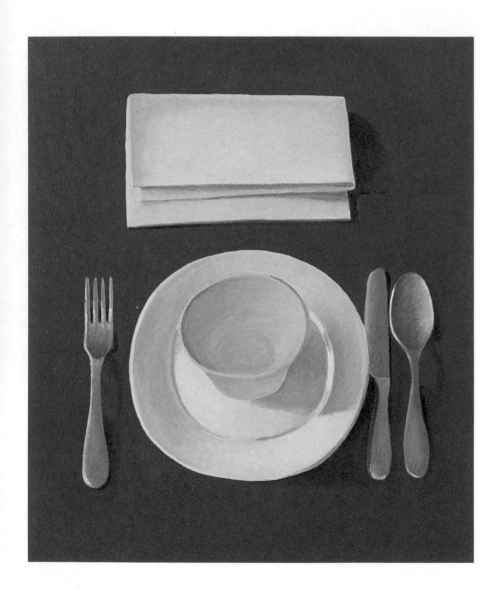

層次

每一樣物件引起視覺上差不多的興趣，放得較遠的餐巾可能會引起略多的關注。

排列

物件整齊地排放成兩列，彼此平行也與視平面平行。後方的餐巾左右居中，放在前列盤子的正後方。餐巾摺得不對稱，下方比上方多出來一些。前面一列的物件略顯對稱，盤子的右邊有兩樣餐具，左邊則放了一樣。一個小碗放在盤子正中央，同時是畫面的正中央。

觀感

物件與背景之間的光線明暗與色彩對比都非常強烈。餐巾和陶器都是灰白色，但是色度不一樣，餐巾是暖色，而陶器則是冷色。背景是不安的暗紅色。除了餐巾摺成直角，兩條邊緣線相互垂直。其他物體若不是圓形，也有著圓滑的角度。（也可以說，前排的物件邊緣都是圓弧形，後排的線條則是冷硬的。）看起來所有物件的觸感都比較沉重。

隱喻

這組擺放看似用來提供典型西餐服務。但是這組餐具加上背景顏色，並不特別引起食欲，全部的物件也有些粗糙不精緻。沒有玻璃杯也沒有酒杯可以裝盛飲品，看似不甚友善。而且餐桌的擺放也很反常，通常餐巾是放在叉子下方，而不是放在盤子後方。

敘事性

選什麼餐具，怎麼擺，怎麼放，在不同的文化上都有嚴明的規矩。這組擺放方式既不是一個對餐桌禮儀完全不懂的人，也不是一個想要創新的人所擺放的。

連貫性

擺放方式與正式擺放的偏差、離奇的背景色、器皿的笨重，降低了這組文化組件[34]原本的整體性。

共鳴

不吸引人的觀感特質，加上含混的暗示，削減了擺設的共鳴感。

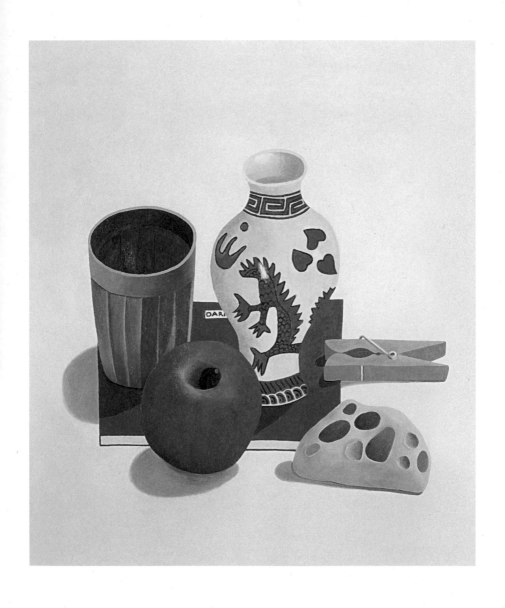

層次

所有物件在視覺上都不特別突出。

排列

所有物件都依靠著書本排放，有些碰到書本的邊緣，有些放在書本封面上方。更準確來說，書本與視平面平行。書本之外的其他物件排成兩行，彼此大致處於平行的位置，也與視平面平行。

觀感

畫面上有一半物件是白色及藍色的冷色調；另一半則是從褐色到米黃色的暖色調。與書本矩形的堅硬線條（以及衣夾的直線條）相比，其他物件都是柔和的曲線，圓形或橢圓，彼此各不相同。每一樣物件都具有強烈的視覺吸引力。每樣物件都有接受到光線，所以細節都很清晰，也從中性色度的背景凸顯出來。

隱喻

在這組擺放中，書本是中央集會點，其他物件都從書本延伸出來。這些折衷多樣性的物件，排放得很像典型的靜物素描。

敘事性

這一組放在一起的不同物件，很可能是提供素描或者拍照之用。

連貫性

藍色書本是所有物件的連接物。擺放中的物件雖然形狀和功能不一，但在觀感上同樣引人注目。這組擺放暗示著靜物素描，因此加強了這組擺放的整體美學邏輯和合理性。

共鳴

物件彼此接近，所以加強了每一個物件的個體感。靜物素描的隱喻可能讓觀看者聯想到藝術史及相關的符號暗示。

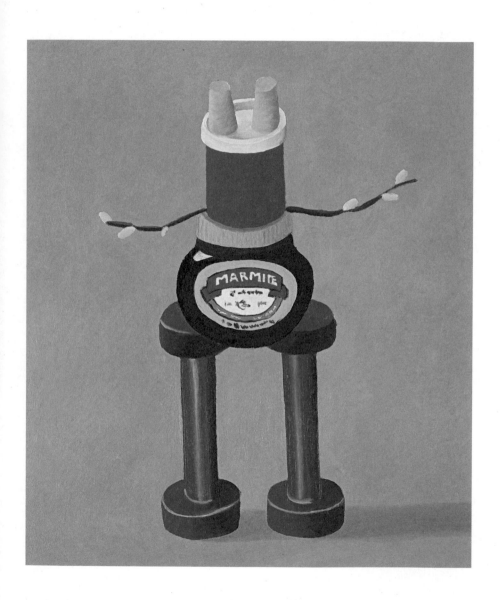

層次

擺放中的紅色物件最先引起注目，接著是全部物體，但橫擺的細枝可能是個例外。觀看者會有一股衝動，想去讀中央物件上的字。

排列

這組擺放經過精心的設計，沿著一條想像的垂直軸線對稱放置。整組擺放與視平面平行。除了瘦長的水平附加物之外，其他物件都垂直放置。

觀感

除了水平的附加物之外，全部物件都是高度飽和的歡快顏色。上半部的顏色比下半部的顏色要明亮得多。背景是柔和的灰綠色，與物件的顏色形成愉悅的對比。除了水平的細枝之外，所有物件都是渾圓的，或者是圓柱形。同樣除了天然的樹枝之外，其他都是人造或手工製作的物件。每一個物件的形狀都很基本、簡單。

隱喻

這些物件擺放起來像個人形。僅有位於人形腹部的一罐食物貼有商品貼紙，這種食物很受英國人青睞，世界上其他地區的人卻不喜歡。除了瘦長的水平附加物之外，其他物件都是粗壯的固體。所有物件歸屬於不同的功能種類。槓鈴可能表達了力量。薄薄的水平附加物看上去好像樹枝，上頭點綴著花苞或是葉包，暗示潛伏的生命。

敘事性

這是一組春季進口食品的促銷擺設，是輕鬆愉快的。

88

連貫性

整組擺放是明顯的擬人，組件是連貫的。這組擺放透露出的喜慶觀感和奇特隱喻，加強了主題的內在精神和外在氣氛。

共鳴

擬人從本質上來說，就是一種共鳴。把這類物件建構成一個機器人的模樣，喚起一種幽默感和荒誕感。而生動的顏色加乘活化了共鳴的感覺。

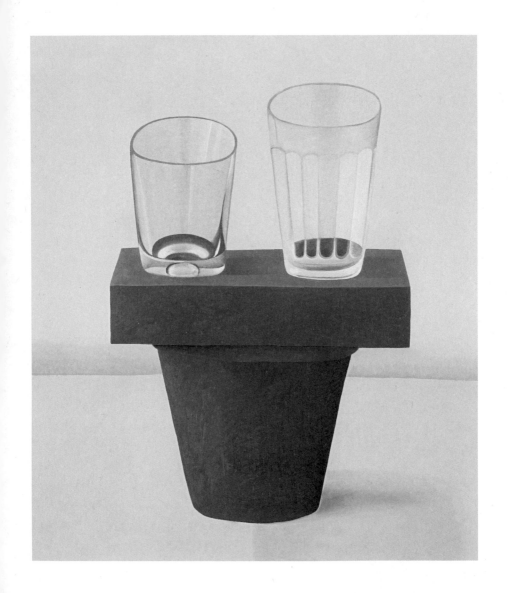

層次

一開始所有物件一起湧入眼中，分不出層次，但是接下來，你的目光會在這些物件之間一一流連。

排列

物件併排在同一個平面上。

所有物件沿著一條看不見的軸線放置，這條軸線垂直於水平線，平行於視平面。上方的兩樣物件併排在同一個平面上。

觀感

所有物件的形狀都很基本、簡單。擺放下方的兩個物件看起來沉重、厚重，相較之下，上方的兩個物件是輕盈、空靈的；下方的色彩是豐厚、溫暖的，上方則是透明的冷色調；這些配件放在溫暖的地平面和冷色調的背景之前，顯得特別鮮亮；而地平線與背景的交界線是模糊的黑色。

隱喻

上方的兩只玻璃杯好像在請求觀看者做比對一樣。色度漸深的背景與水平面的交接處好像雷雨的天空與地面的交接處。把上方的杯子與下方的花盆分開的木塊，好像分子與分母之間的分數線，或者像塊平衡木。木塊和花盆一起被當作玻璃杯的墊子。這樣的擺放可說是有著強調邏輯和理性的含義在裡頭。

敘事性

這組畫面感很強的物件，非常簡樸，難以歸類，看起來好像是放錯了。其中似乎隱喻著理性，但是又感覺不是這個意思。難道是要表達荒誕，還是其他什麼嗎？

連貫性

物件精心的排列顯示出清晰的理性、強烈又生動的感性，物件之間的連接可能是多重的。但是物件本身的含義卻讓整合度降低了一些。

共鳴

每一樣物件，每一個搭配，都具有很大的觀感效果。你會覺得饒有趣味，直到發現自己在概念意義上找不出什麼答案來。

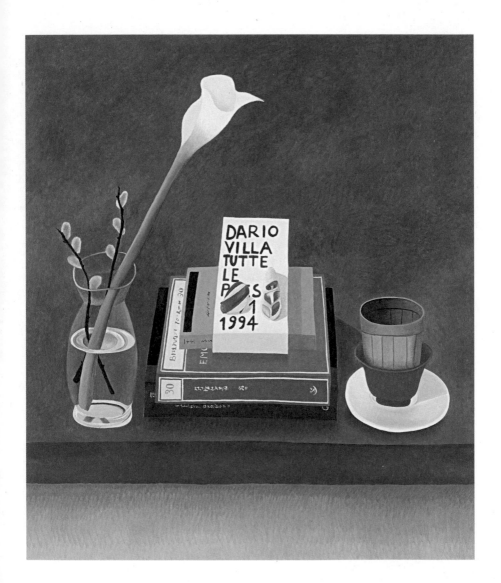

DARIO
VILLA
TUTTE
LE
P...S
1
1994

層次

乍看起來，左手邊的插花最能吸引人的目光，接下來則是中間一落書本的最上面那一本，之後，我們分辨出這組擺放當中有三個獨立的擺放物。

排列

這是三列相鄰的擺放，之間相隔的空隙很小但是大小相等，擺放的方式與桌邊平行，也與視平面平行。其中有兩列是堆放著的物件，另一列則是垂直放在花瓶中的植物。中央的一堆書本上，最上面一本與下方其他本垂直。在最上方的書本上，有兩顆石頭，放在前方，與桌邊平行。有一顆石頭與下方書本是垂直關係，另一顆石頭則是對角關係。這組物件並沒有經過嚴謹精準的擺放，唯一的例外只有最上頭那本書。

觀感

大部分物件的顏色是喜悅振奮的。物件的形狀簡單基本，材質也是如此，比方說紙張、陶器、玻璃、水、植物。褐色表面的桌面有一種粗糙的感覺。其他物件都是柔和的曲線，圓形或橢圓，彼此各不相同。每一樣物件都具有強烈的視覺吸引力。每樣物件都有接受到光線，所以細節都很清晰，也從中性色度的背景凸顯出來。

隱喻

三樣獨立的陳列物：花瓶裡的植物、堆放的書本和不成套的杯盤，都是擺設常用的物件，甚至可說是有點老套的擺放。三組獨立的擺放物件都沿著桌子的直線邊緣，傳遞出一股理性秩序的感覺。放在書本上端的美麗石頭是一個非功能性的觀賞物。書本看起來很厚重，應該需要花點腦筋才讀得懂。最上方的那本，放在最前面正中央，精心地擺放，看起來尤其重要。

其他擺放物從左到右，分別關乎自然、頭腦和身體。桌面的質地和顏色好像土地。杯子和盤子顯然不是正常的一套。物件之間寬鬆的擺放，給人一種隨意的感覺，儘管看上去是費心安排的，好像某人要打掃房間，所以把散落地上的物件都放到一起。全部物件擺放在一起，頗符合以文化讀者為訴求的室內設計或居家雜誌所倡導的「好品味」。

敘事性

這是一個處在（或者希望附庸）文化藝術氛圍之中的桌面，可能在清潔房間時，順便堆放在一起的物件。

連貫性

分成三列的這組擺放不管是分開來，還是合在一起看，在邏輯上都是一致的，也容易看出其中的含義，所以這組擺放是連貫的，因為我們之前也看過許多次類似的擺放。

共鳴

作為整體，這組擺放的社會文化共通性呼喚著你。但在細細品味之後，可能因為對這些物品過於熟悉，反而降低了共鳴的感覺。

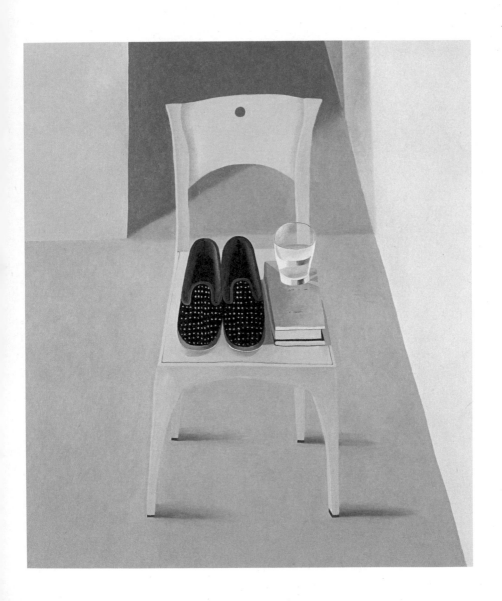

層次

在視覺上，便鞋和椅子是最明顯的物件，其次是書本和裝著水的玻璃杯。

排列

椅子與視平面平行，也與側牆平行。椅子上的物件與椅子側邊平行。鞋子是水平放，書本是垂直疊放。盛著水的玻璃杯放在書本後半部的中央。看起來在既有的環境下，每一樣物件都被精心擺放。後面背景中劃分界線的線條，由照明、陰影和物件表面材質所形成，與擺放物的關係有些是垂直的，有些是平行的，有些是相交線。

觀感

所有物件包括椅子，以及帶著白色點點的便鞋，都是明亮舒服的顏色。地板和椅子的明暗度也相仿，不過是暖色而不是冷色。牆壁是明亮的中性顏色，不冷也不暖。

隱喻

椅子上有一些你在臥室也會放在床邊的物件，也可以說，椅子被當成床頭櫃。椅子是碧海色，最上方的書本是天藍色，而便鞋則是滿天星斗的夜空。便鞋看起來很新，書本代替了電視遙控器，暗示著一種文化上的講究。地面與背牆看起來像一間真實的房間。

敘事性

一個講究的文化人如是擺放物件，準備好要度過晚上的時光。

連貫性

房間裡精確擺放的椅子，椅子上精緻擺放的小物件，都顯示出條理、講究的品質和優渥的生活。加上臨睡時光的敘事，這是一組非常連貫的擺放。

共鳴

連貫的結構和宜人的觀感質地加乘了愉快的感覺。但是這麼極端——甚至有點繁瑣的講究程度，對某些觀看者來說可能降低了共鳴。

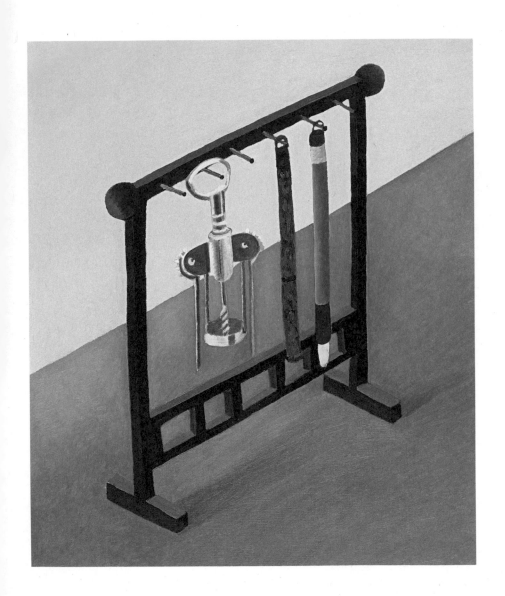

層次

畫面中的地面、背景和物件同樣吸引人的目光。乍看時，所有的物件會被當作一體。然後，一件件的物品——毛筆架上的掛件——成為個體被區分別出來，但相互之間的重要性幾乎相等。

排列

毛筆架和上頭的配件都呈軸對稱。掛放物件的金屬部分的相隔距離相等。懸掛的物件與地面垂直，筆架也與地面垂直。懸掛桿與地面及背景的水平線平行，並與視平面呈現一個角度。

觀感

地面與背景的顏色，對比大膽而不合諧，成為擺飾的刺眼點。相較之下，毛筆架的顏色倒是幽暗、晦澀的，大多的懸掛物也是。其中兩樣懸掛物與毛筆架是同樣簡單的直線型，但有一樣是銀色，和其他物件相比可說是亮眼，而且細節都非常清晰。

隱喻

毛筆架好像代表著 理性和權威 ，是個安置混亂的解決方案。看起來也很像是一個時代久遠的物件（這事實上就是個掛毛筆的架子）。三樣懸掛物件中有兩樣幾乎和架子 融為一體 。這兩樣懸掛物和毛筆架都帶著 亞洲風的調性 ，而地面和背景則屬於完全不同的審美領域。金屬的拔塞鑽的 功能和複雜度與其他物件完全不同 ，有一種 擬人 的提示在裡頭。

神祕感

一個拔塞鑽放在掛毛筆的架子上要做什麼用呢？方便嗎（哪方面）？幽默嗎？荒誕？背景衝突的顏色後面又藏著怎樣的故事呢？

敘事性

這是一個掛放毛筆的架子，容易收納毛筆。我們不知道為什麼拔塞鑽要和兩支毛筆（其中一支有筆蓋套著）放在一起。

104

連貫性

有條理的毛筆架自然地營造出一種連貫效果。儘管每一樣吊掛物都有個可被吊掛的部位，但是在擺放結構上，看不出彼此之間有什麼功能上的明顯關聯。地面與背景的不和諧搭配，大大降低了整體擺放的連貫性。換句話說，這組擺放既是連貫的，也是不連貫的，單看你對不合諧的容忍度。

共鳴

這組精確不容改變的擺放，讓這組擺放的連貫性非常強，但也限制了潛在共鳴的可能性。不過，懸掛之間沒有合理的關係，毛筆和拔塞鑽不知道有什麼關聯，加上地面與背景在視覺上互不和諧，造成了共鳴上的困擾。但另一方面，毛筆架本身極其神祕微妙，可激起一股懷舊的情緒。

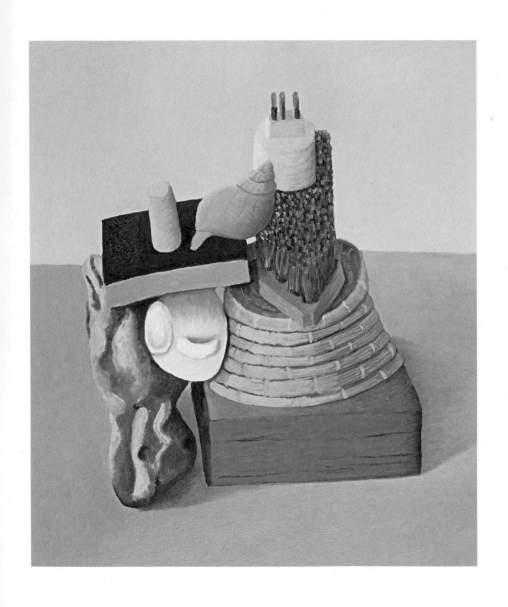

層次

乍看這是一堆沒什麼特色的物件，但再觀察一下，就會發現這其中有兩堆物品，右邊是一堆正常堆放的物件，左邊是一堆危險堆放的物件。

排列

右邊物件的堆放方式依序是：圓形物體，上面是邊緣堅利的物件，再是圓形，如此下去，呈現金字塔形。上頭的物件既不與底部物件平行也不垂直。左邊的物件堆放得很危險，每個物件都靠在右邊的堆放物上。這些物件都不完全與地平線平行，也不完全與視平面平行。

觀感

這些物件堆放在一起，形成奇怪的觀感，讓人相當好奇。地面和背景的顏色像是這些物件的鏡像。所有物件中，形狀、質地和顏色都無法融入其他物件的只有一樣，那就是黑色與黃色的長方形墊子。儘管表面看上去每個物件都很有份量，但就設計整體來說，在明亮清晰的照明下，這是一組讓人感覺生動輕盈的擺放。

隱喻

右邊的堆放是穩固、挺直、可以自我支撐的；而左邊的堆放是脆弱、隨意、依賴他物的。物件、地面以及牆面的顏色和觸感像是存在於多日照的乾燥地區。這好像是一堆在類別、形狀與功能分面各不相同的物件的折衷組合。放在右邊金字塔最上端的三腳插頭看起來好像伸向天空的觸角。

敘事性

一只茶杯、一顆貝殼、一塊石頭、一把刷子、一截木頭⋯⋯這些都是符號嗎？如果是符號，那表徵了什麼？為什麼要把一樣物件疊放在另一樣物件上呢？這是象徵嗎？好像一個未解開的隱喻就隱藏其間？

神祕感

不同的物件像這樣堆放在一起，很奇特，又很有吸引力。其中意義為何，我們永遠無法了解。

108

連貫性

物件彼此之間有相連，整體的觀感也都具有高質感，讓這整組擺放是連貫的。左邊堆放物與右邊堆放物之間還有一個支撐與依賴的強烈主題關聯。

共鳴

這是一組原創的擺放，經過一段時間，其中的意義會慢慢顯現出來。一開始顯得混亂的地方，事實上卻正是結構上秩序的所在。晦澀的象徵和隱喻令人感到歡欣，也同時叫人感到挫敗。尋常與反常之間的微妙平衡，延長了共鳴的時間。

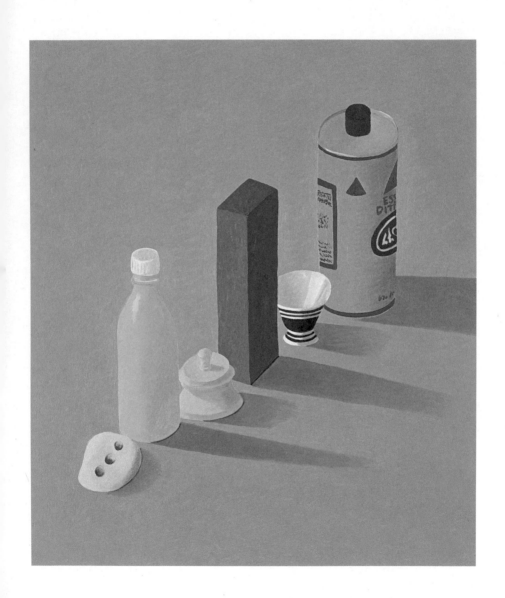

層次

觀看者首先會注意到，擺放中最明顯的是較高的物件，其次，再看出所有物件都排成一直線。

排列

擺放中的物件好像沿著一條看不見的斜線排列。高的物件的高度幾乎一樣，與低矮物間隔放置；矮的物件的高度也差不多。所有物件之間相隔的距離相等。

觀感

高的物體垂直放置，細部僅大致表現出來。而矮的物件則各有特色，細節表現得更加清晰。每一個物件的形狀和類別都不相同。低矮物件的主要色調是白色。地面屬於冷色調，色系在高矮物的色系之間。整體色調是輕快愉悅的。

隱喻

高矮的配搭象徵著詩歌中的長短句。物件好像在齊步走。我們看到的可能只是一組不斷重複的模組的一部分。這可能是一組更複雜的重複模式，比如說，高的物件中，每兩個就有一個有圓形的小蓋子。

敘事性

這個組合中帶著抒情也帶著紀律，各物件之間靠著物理特徵以及高矮間隔配搭在一起。

連貫性

重複的節奏是這組擺放的主題，讓整組擺放具有連貫的效果。雖然物件缺少在觀念上的深度關聯，但結構上的明確以及與之呼應的觀感活力，讓擺放整體是高度連貫的。

共鳴

排列順序上的理性和愉悅的觀感效果，產生了活潑生動的共鳴效果。

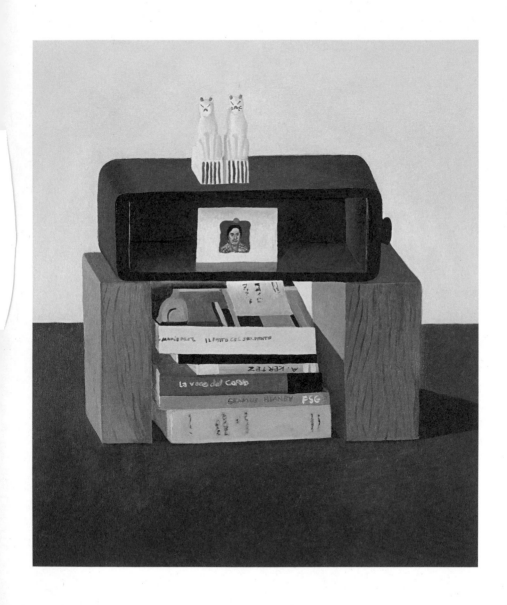

層次

這組擺放乍看上去好像混在一起，但若按照視覺吸引力的強弱排下來，順序依次是：那張很像照片的圖片、圖片上的物件、圖片下方的書。

排列

所有物件的擺放相互之間大約呈現平行或垂直的關係。所有物件都可以用下面四種關係來形容：在外部、在內部、在上方、在下方。放置在下端的幾本書，書脊都大致平行，但左邊那側的邊緣卻參差不齊。所有物件都平行於水平線和視平面。

觀感

不管是物件還是擺放，整個畫面都滲透著一股笨拙與沉重的感覺。每一樣物品的顏色都毫無生氣，深灰色的地板也如此。後方的牆面相較之下，倒是明亮的中性色調，讓情緒得到舒緩。白色的長方色塊以及物件最上方靠中央些許的紅色，也有同樣作用。

隱喻

這組擺放看起來很臨時，也有些粗陋。依照概念，這些物件可以分成兩組：一組是訊息含量極少的物件，比如說，木框以及開口木盒；另一組則是訊息含量極高的物件，比方說，肖像畫、雕塑和書本。訊息極少的物件給訊息極多物件提供了支撐和結構。整個設計看起來像個神龕。在神龕中，最重要最特殊的物件通常放在中央，或者靠近中央的地方，依此說來肖像畫就是最特殊的。愈是往外圍，物件的重要性就愈低，外面的物件用來保護和防衛裡面的物件，沉重的物件保護著特殊的物件。

敘事性

這是一座特別的個人神龕，可能是暫時的，裡頭放著這個人最喜歡的物件，或是對這個人來說最有意義的物品。

連貫性

這組擺放清楚符合一個普遍的結構原型，一種文化組件，我們稱之為「神龕」。但是這座神龕的結構不夠嚴謹，加上觀感上的沉重感，以及整體擺放效果，降低了這組特殊擺放的神龕的效果。

共鳴

因為這是一座私人的神龕，與附有普遍符號物件的神龕相對，如果你對做出這一擺放的主人愈了解，便會激起愈大共鳴；如果對擺放的主人不了解，擺放中的書本、中央的畫像、一對貓咪雕像對你而言都是奇怪的物件。就物件本身來說，並不特別迷人，整體的觀感也無甚特別之處，就是尚算吸引人而已。

117

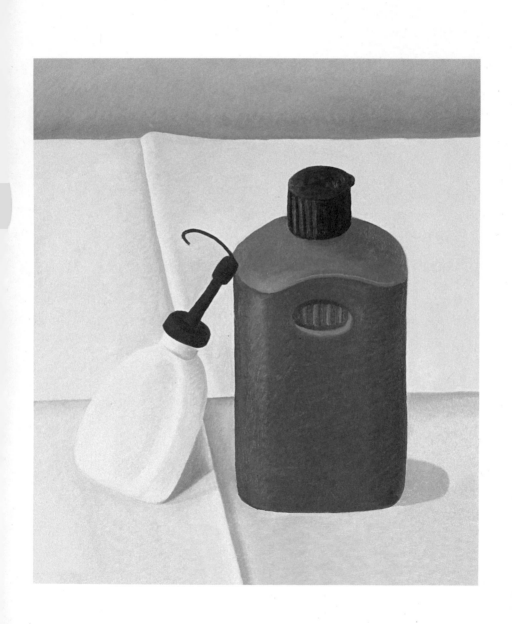

層次

擺放中每一個元素在視覺上都很吸引人，但主要還是集中在兩樣物件上——綠色的容器和紅色的附件，然後才是褶皺的地面，最後是背景。

排列

布的褶皺圍出了四個方塊，兩件物體各自放在一個區塊中。左邊的物件倚靠在右邊的物件上，碰觸的點剛好位於分出上下部分的邊緣線上。兩個物件各自與布料折疊的線大致平行，也與視平面大致平行。

觀感

紅色的附件和綠色的物體都非常生動吸引人。兩個物件的下方都是飽滿圓滑的，細部線條簡單而微妙。瓶蓋的形狀各有特色，與瓶身接合的方式也很特別，尤其左邊的物件又比右邊的物件更勝一籌。地面由布料折疊形成，邊緣和陰影都很清晰。背景的暖灰色，由下到上，色度逐漸明亮。每一樣物件普遍都有一種「誇張呈現」的感覺。

隱喻

兩樣物件看上去像辦公室或家裡盛裝液體的容器，只不過是同樣的種類（容器），不同的樣式（盛裝不同液體）。奇特的小瓶子的頭部靠在粗壯容器的寬闊肩頭。兩個瓶子看起來像是一對好友或戀人。紅色的附件好像在示好，或者調情。灰色的背景好像陰霾的天空。由布料摺子形成的格子圖形很像棋盤上的細格，每一個格子都是一個獨立的空間。

神祕感

有一個難解的謎，為什麼一個瓶子要故意靠在另一個瓶子上呢？

敘事性

整體擺放雖然只有一幕，一個小物件靠在另一個大物件上尋求支撐，其中卻隱藏著許多潛台詞，營造出戲劇和預兆之感。比方說，物件是父母與孩子，或者是一對戀人，或者只是好朋友。

或許這是一齣由物件演出的前衛歌劇，或許一場大風暴就要來了，然後……

連貫性

兩樣物件靠在一起,講述的故事在觀感上是迷人、易讀的,但是意義卻模糊不清,所以這組擺放既是連貫的,同時也是含混的。

共鳴

這組擺放瀰漫的神祕感非常誘人。擬人的構圖提供了非常廣泛的想像範圍,可讓你的想像力漫遊好一陣子。

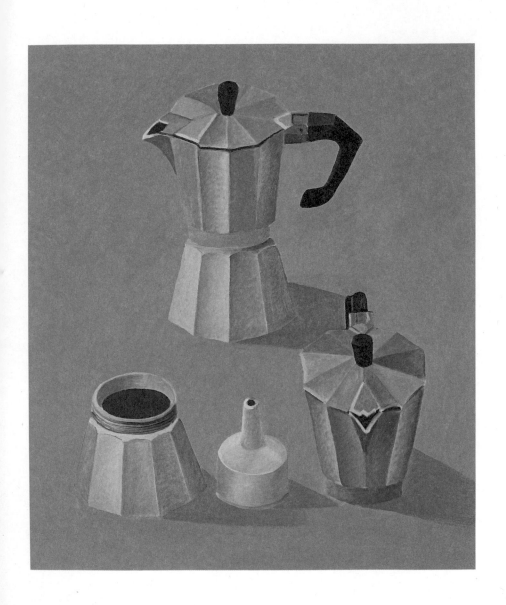

層次

一開始，視覺關注焦點落在後方最大的物件上，然後沿順時鐘方向，轉往前方。其他物件受到關注的程度大致相同。

排列

前方的三個小物體大致呈一條直線，與視平面平行。三個物體之間的間隔是不規律的。大的物件放在後方。從上方看，四個物件構成一個三角形。三個形體較大的物體位於三個頂點上，兩個黑色把手其中一個與視平面平行，一個與之垂直。

觀感

這個多邊形、機械金屬的物件有一種壯碩、珠光的感覺。背景的顏色很溫暖，帶有中性色調的濃郁感。

隱喻

整組擺放是一組義式濃縮咖啡壺與其零組件的對照。這些物件帶著過去工業時代的機械特質，也帶著一種玩具的特質。背景是咖啡的顏色。整體來說，有一種猜謎的感覺。

敘事性

看起來像是把一個舊式、功能簡單的咖啡壺拆開來的樣子。

連貫性

表面同質的物件，緊湊而規矩地放在一起，但又不過分拘泥，讓擺放看上去非常清楚。而這一相當明顯的敘事又因為咖啡色的地面而加強了。

共鳴

這組擺放帶著點遊戲的味道。「組裝完成之後，每一個零件的功能各是什麼呢？」如果你是一個在乎技術的濃縮咖啡愛好者，可能會對此很感興趣。即便不是，感性而吸引人的逐個配件也足以引起你的興趣，讓你長久關注之。

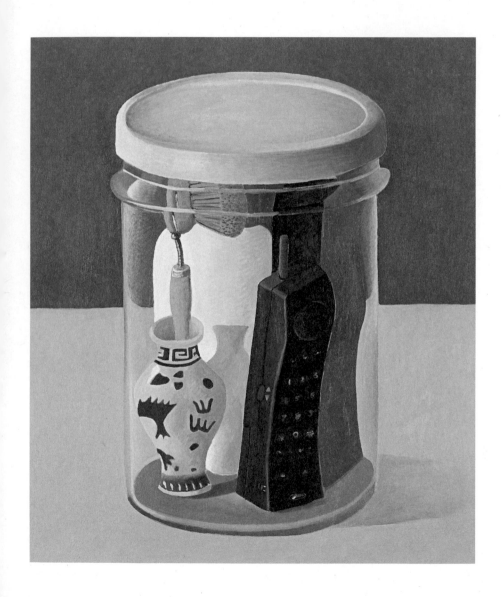

層次

第一眼看起來，這組擺放的全部物件都連在一起。再看一眼，開始可以分辨出這是一個容器和容器裡的物品。容器內部，前方的物件可清楚被辨識，後方的物件就辨認不出來了。

排列

容器準確地放在視線正中央。背景與地面的交接處是一條水平線，位於容器頂蓋與底邊的中央。所有容器內的物件都是垂直放置，彼此碰觸。其中一樣內容物是放在另一個內容物裡面。

觀感

容器是透明的圓柱形，底邊是暖灰色的圓底，上方是暖白色的圓頂。容器頂端的下方有狹窄透明突出的一圈。容器及其內容物，作為一個整體來說，感覺冷硬、不受外界影響。內容物都是不透明的，大小、形狀、顏色、裝飾圖案都不相同，顏色主要是中性的亮色、不亮不暗的顏色以及黑色。物件表面從極度細節，變化到平坦、樸素。地面是溫暖的米黃色，背面則是深藍灰的冷色系，色度是飽滿、令人愉快的。照明讓擺放中的每一樣物件都非常清晰。

隱喻

所有物件都被包在一起，隱喻也就在此。如果瓶子是大尺寸，裡頭的物件就是一般正常大小；如果瓶子是正常尺寸，裡頭的物件就是迷你版的。無論如何，它們的關係都說明，瓶子是一個權威物件，其他物件只能絕對服從。明亮的地面與黑色的背景好像白天與黑夜。瓶子是日常生活中很常見的容器，裡頭的物件也都是尋常日用之物。這一擺放在刻意模仿瓶中的封裝食物。裝在裡頭的物件之間並沒有明顯的功能上的關係，或者概念上的關聯。但因為瓶子裡的物件如此迥異，放在一起更顯諷刺或者荒唐。

神祕感

放進瓶子裡的物件是以什麼標準選出來的？可能是隨機挑選的嗎？還是刻意卻不露痕跡地選出來的呢？抑或是神祕的荒誕模仿？

敘事性

這組擺放可說是隨機、含混或荒誕，沒有什麼順序和條理。

128

連貫性

整組擺放一致呈現清晰、俐落，觀感上是愉悅的，而且完全包裹在一起，換句話說，整個設計是非常連貫的。但是從觀念的層面上看，也有不足的地方，這組擺放將物件都包裝在瓶子裡，但並沒有清楚表明究竟要表達什麼含義。

共鳴

單單就高度觀感特質這一項，這組擺放就能引起觀看者的共鳴。因為擺放的獨特性和原創性，表達意念上的含混反而能維持觀察者的好奇。不過選擇物件之隨意，以及物件本身的日常性，則限制了潛在共鳴的程度。

層次

第一眼看上去，所有物件具有同樣的視覺吸引力。但是再看一回，就發現中央最高的那個物件以及右邊獨立放著的物件比較引人注目。

排列

物件大致分成三個相對獨立的部分。左邊的物件靠在中央的底座上；右邊一個物件和其他物件略微分開一些。整體呈現上揚的趨勢，有點類似金字塔形。全部物件都排在同樣的地平面上，與地平線平行，也與視平面平行。只有中央放在最高點的物件例外，它放在一個檯子的中央，比兩邊的物件要後退一點。

觀感

燈光將整體照出半剪影的黯淡效果。物件、地面以及背景的顏色都是低色調的，帶著些許的歡愉，特別是朦朧的淡黃色背景。雖然都是簡單且熟悉的物品，但是每一件物件的細部形狀卻喚起某些情緒，有一種性感成分在裡頭。

隱喻

每一組物件都帶著朦朧的擬人化戲劇特質。左邊的書顯得有點疲憊乏力。中央檯子上的瓶子看起來比較高貴。而右邊的容器看似複雜。甚至構圖還有一點戲劇創作的含義，好似每一樣物件各自扮演著一個角色。中央高檯上的是一個演說家，左邊的一組是演說家的粉絲，右邊的則是冷靜的觀察者。

敘事性

這些物品如此戲劇性地擺放在我們眼前，有一種特殊的感覺，可說具有魅力。但從本質上來說，又無甚特殊之處，所以更顯奇特。

連貫性

黑色的輪廓讓所有物件都成了同樣的顏色，同樣的深淺，成了一組非常連貫的擺放。上揚的感覺也再度強化整體性。此外，在亮色背景襯托下的物件細部線條，更加強了抒情、半擬人的關係。如果還要找出更多關聯的話，那麼地面、背面以及物件的顏色是互補的，內含了極多的隱喻可能。

共鳴

讓整組擺放呈現出連貫效果的那些因素，同時讓這組擺放能夠激發共鳴。

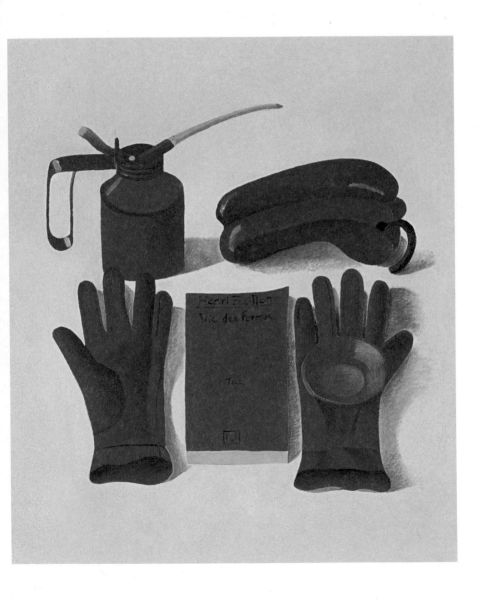

層次

乍看起來，擺放的物件全部混在一起。接下來，你會先注意到書，之後才是每一樣物件，並沒有哪一樣特別突出。

排列

這些物件大致分成平行的兩列。前面一排，一本書夾在左右手套的中央。右手邊的手套上有一個圓盤子，直徑大約是手套寬度大小。在後方，裝水（或油）的容器噴口和紅椒的曲線朝向彼此。整體來說，這是直線構圖。書本放在所有物件的最中央。

觀感

溫暖的紅色物體，與沉靜冷色調的灰白色形成對比，但是並不突兀。雖然每個物體的紅都是色度豐滿、強烈的，但是在深淺上還是略有差異。書本的線條是冷硬的直線，除了書本之外，所有物件都是感性的曲線。每樣物件的材質也不相同（除了左右手套的材質相同之外）。整個擺放具有活力、積極（但不偏激）的色彩。

隱喻

這組擺放具有外形上的一致。所有具有曲線的物件之間，有一種模擬人形的關係在裡頭。放在中央那本小說，書名叫做 *Vie des Formes*，剛好是「形式的生命」的意思。諷刺又有趣的是，把各種功能不同的物件擺放在一起（一副手套除外），卻用了同樣的顏色。紅色是熱情的顏色。

神祕感

這些同樣顏色、不同形狀與功能的物件，圍繞著一本《形式的生命》的書本放著，這些謎一樣的物件究竟是什麼意思呢？這是在思考形式與材料，還是一個謎語，還是什麼呢？

敘事性

選擇一：這天是「紅色的日子」，這組擺放是一家時尚的五金商店所做的特色擺設之一。

選擇二：給小朋友的智力問答——哪個物件放錯位置，不該出現在圖中？

連貫性

同樣的顏色讓這組擺放看起來很連貫。在觀感形式上，除了書本之外，其他物件也有很大的同質性。謎語暗示了另一種物件之間可能的聯繫，儘管往這方面想，可能也想不出個所以然。

共鳴

不管在觀感還是在思考方面，這組擺放都會引起很大程度的長時間共鳴。

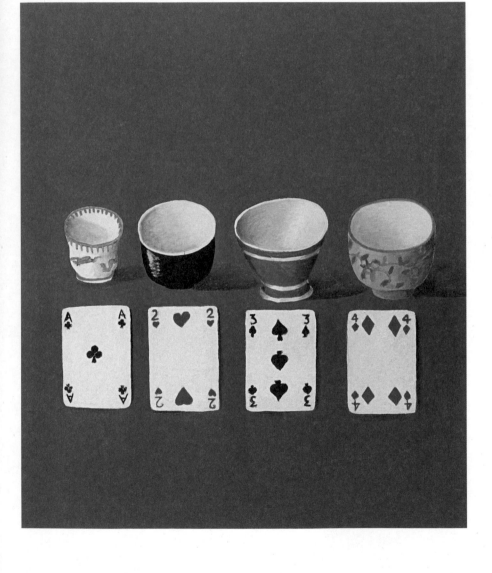

層次

一開始，前方那排紙牌比後方的杯子更容易引起注意。之後，所有物件引起關注的程度都差不多。

排列

兩排物件仔細擺放在一起，互相平行，也平行於視平面。前排的每一張牌大小都一樣，且都在後排有一只對應的杯子。後排每一只杯子都是空的，儘管大小不同，但是間隔距離大致相等。第一排物件上的圖案與物體排放的列垂直，並與視平面平行。

觀感

所有擺放物件的顏色，特別是白色與花色部分，都從退隱的深藍色背景中跳脫出來。前排物件是二維扁平的，後排物件則全是三維立體的。感覺上，前排物件經過了嚴格的編列，每一張花色不同，或深紅或深藍，數字逐漸加增；後方物件的選擇則輕鬆一些，每一樣的上色、圖案、形狀和尺寸都各不相同。受到光線，所以細節都很清晰，也從中性色度的背景凸顯出來。

139

隱喻

前排與後排都有著明顯、同步的進程：紙牌的數字遞增，從左往右一回大一號；後排的杯子是愈往右愈大。杯子與紙牌都是打開袒露的。這組擺放也提示著一種演繹邏輯遊戲，A對應其後方的那只杯子，而2則對應2後方的杯子，以此類推。背景是沉重的深灰色。後排茶杯可以用作中式泡茶的茶具，也可以當作日式清酒的酒具。

神祕感

這究竟是什麼遊戲？由左往右的增加的數字表示等級嗎？如果是這樣，那麼標準是什麼？由壞到好嗎？從小到大嗎？為什麼要使用紙牌呢？這是真的一個謎題要人解開，還是只是故布疑陣？

連貫性

這組擺放的構圖非常清晰，很有秩序：物件之間有邏輯上的關聯，在不同類型的物件之間，也有遞增的關係。這組擺放除了形式上相互符合，意義上也是另一個次要的相符主題。之所以使用深色背景，是為了讓觀看者的目光集中。但是整組擺放究竟是什麼意思，沒有一個結論，這點降低了擺放的連貫程度。

共鳴

這組物件從背景中凸顯出來，加強了如謎一般的主題。杯子上的裝飾變化給表面看來超級理性的擺放增添了一些特色。這組擺放如此簡單，意義似乎就要浮現出來，更加吸引觀看者的注意力。

註
解

1 插圖及畫作，插畫家、畫家以及藝術家，這幾個出現書中的概念有時可以交替使用。但以更準確地定義來說，插畫家是受雇來準確按照雇主計畫和構想等需求來製作圖像的人；畫家則有著自己的規畫，如果你委託一位畫家繪製圖畫，這些圖畫最後將透過畫家的個人想法被呈現出來。這本書的插圖由一位畫家所繪，而我從未提示她畫作中的物件該怎麼擺放，甚至該用什麼物件。

2 參見第十九頁開頭，討論真實世界與藝術世界中物件擺放的差異。

3 當然，我也可以利用照片代替畫作來呈現這些擺放。不過，有時候有點模糊的視覺訊息反倒讓解說更為方便。如果畫作過於真實，又有太多細節，讀者可能會被物件的細節所吸引，而忽略了物件彼此之間的關係——也就是擺放的方式，而後者才是本書的重點。

4 我著手寫這本書時，一開始只是為了試著瞭解我在美國舊金山的商店、日式風格商店裡看到的各種擺放，這些擺放在我眼裡是如此特異。有好幾年的時間，我不時去拜訪日式風格商店，愛上了用陶器、岩石、槁木以及植物為材料製成的特殊擺放，我很好奇是什麼東西賦予了這些物件充滿想像的生命力。我當然請教了店家的經營者，也就是擺放者原浩一（Koichi Hara）先生。經過幾

次交談之後，我發現他也沒有答案，也可能是不願意說出他的祕密。我同時也和其他設計界的大師們訪談，比方說舊金山 IXIA 的蓋瑞·威斯（Gary Weiss）、紐約 Cove Landing 的藍·摩根（Len Morgan）和安格斯·維克（Angus Wilke）、倫敦 Story 的李·霍林沃斯（Lee Hollingworth），同樣獲益良多，但是對於如何做出優秀擺設的明確根源，卻始終沒有答案。我從實務中得出結論，我們並沒有一套關於擺放設計的規則系統或公式。但我依然懷疑某些概念原則一定存在著，或者可以被歸納出來，而且如果我堅持下去就會找到。所以，我改變了方法，轉而研究藝術理論、藝術史、批評史、營銷展示，甚至溝通理論、文學理論……直到我找到了修辭理論。總之，在我把繪製插圖的工作委外的六個月之後，我靈光乍現地想到了修辭理論。

5
為了集中討論範圍，本書主要關注於物件的擺放，而不是物件的選取（如何選擇物件可以另成一本書的主題）。擺放可以定義為：有意識地排放物件，儘管看上去有些擺放是隨機的，不是刻意的。就這本書來說，有一個假設前提，不管是主動還是被動的，每一組擺放後頭都有一個主體在執行。

6
大部分的大型連鎖零售業者以及大多數的時尚流行相關產業所採用的作法，是在總部先設計出樣品擺設，然後用傳真、電子郵件或者快遞，傳送到世界各地的分店。要不然，就是由設計師飛往

145

當地，親手完成擺放。如果沒那麼大費周章，大型零售機構也至少會發布最新的「風格操作手冊」，明確指點擺設應當留意哪些元素、關注哪些特徵。我在舊金山為本書做研究時，Agnes B.每週都會收到從巴黎傳來的電子郵件，內含圖片和尺寸，明確說明櫥窗該怎麼布置；寶緹嘉（Bottega Veneta）隔週收到紐約總部的照片，具體說明哪樣物件放在哪個地方；而在凡賽斯（Versace）的精品店，則有專人定期從紐約過來，完成主要的設計擺放，或者透過紐約那邊的指導，由當地的商業設計師完成擺放……我也拜訪了亞曼尼（Armani）在米蘭的精品店，其所有擺放都依照一本「視覺陳列設計因素手冊」來進行。

7　　「溝通」意味著傳達意義──任何意義──可以是傳達給觀看者的，也可以是擺放者傳達回來給自己的。

8　　自然語言的開展無疑是為了嘗試描述和論及世界的物質和其他面向。發展完成的語言有兩大特徵：一、穩定且普遍能被理解其含義的組合方式（語法結構）；二、一組共通的常用象徵符號（語彙）。就目前的狀況，物件擺放的領域中尚無這兩項特徵。在某些次文化領域中，比方說從事日本茶道者，有著彼此普遍能夠理解的茶室語法與語彙。不過，這個例子具有非常孤立且狹隘的背

景，儘管有趣，卻與本書討論的日常生活中具廣泛含義的物件擺放沒什麼相關。

9 根據查爾斯‧斯特林（Chales Sterling）的著作《靜物畫：從古至今》（Still Life Painting From Antiquity to the Present Time, Editions Pierre Tisné出版，法國巴黎，一九五九年），靜物畫的呈現方式早在公元前三世紀就存在。斯特林舉了珮加蒙的索瑟斯（Sosus of Pergamon）的諷刺馬賽克壁畫〈未清理的房間〉（The Unswept Room）為例，畫中「殘剩的食物，魚骨頭、雞骨頭、海鮮的殼、吃剩一半的水果、堅果和水果的核，散落地上，好像在餐後，傭人忘記打掃三方臥食椅餐室（編註──triclinium，古羅馬時期的一種正式用餐室，餐桌的三面圍繞著躺椅，用餐者可坐可臥，一邊進食一邊觀看表演等。）似的。」

10 「意義」是一個複雜的詞，在本書中最常使用的意思是「看似有理的推論」、一種機能上的解讀，用來推演、證實、預告，或者引導出其他含義。比方說，某天晚上你回到飯店，發現枕頭上有一顆鋁箔包著的巧克力，你可以合理推想那是給你的，可以吃了或者留著。這層含義是由我們的社會文化系統反覆灌輸形成的。當其他人也理解同樣含義的時候，我們就可以溝通了。這些共通的意義構成了我們共同的世界、共同的真實。本書中說到的「意義」還有另一層意思：由感知引發

的感覺或情感。與第一層意義相比，第二層的情感意義在人與人之間會有些差異。

11 詹姆斯・艾爾金斯（James Elkins）在著作《為什麼我們的畫畫人看不懂？複雜繪畫的現代起源》（*Why Are Our Pictures Puzzles? On the Modern Origins of Pictorial Complexity*，Routledge 出版，美國紐約及英國倫敦，一九九九年）中，嫻熟地探討與解釋為什麼二十世紀之前的繪畫讓觀看者可以一目了然其意義，而逾此之後，畫面與意義卻逐漸相去甚遠。

12 虛空畫（vanitas）的主題為凸顯人生的愚蠢與短暫，從尼德蘭地區開始逐漸風靡至全歐洲。虛空畫的觀看者或許都用不上「暗示」和「隱喻」，而是看到畫面就會產生直接的解釋關聯，因為該時期的繪畫仍具有易於辨認的直接象徵意義。

13 選用這張圖片來做範例，完全出於偶然。要說明這一點還可以舉出上千份其他藝術作品。只是我看見這幅畫的美麗複製品時，正在翻閱《靜物畫：歷史》（*Still Life: A History*，Sybille Ebert-Schiffrer 著，Russell Stockman 翻譯自德文，Harry N. Abrams, Inc. 出版，美國紐約，一九九九年）。

也有些藝術作品是被「設計」、「安排」出來的，也就是說，並非所有的現代藝術都使用了非標準的、模糊的參照，或者說顛覆傳統的意義和解讀方法。但是為了強調我要述說的論點，我特別指出符合此特點的藝術作品。

14

真實世界中的擺放與藝術世界中的擺放有哪些差異，羅列如下：

15

在常規的、日常的物件擺放中，有些擺放跟藝廊或美術館中可看到的一樣，但兩者之間仍有差異。

◆ 真實世界：擺放沒有名稱。

◆ 藝術世界：藝術作品都有名稱，即便「無題」也是一個題標。

◆ 真實世界：你已經擁有用來解讀擺放的全部訊息，擺放（的意義）就存在於日常常識和社會知識之中。

◆ 藝術世界：你得學會如何「讀懂」藝術作品。理解藝術意味著具備當代「藝術對話」的知識，再加上在時間脈絡上與其相關的風格、主題、論題、符號以及意義等參照準則。

◆真實世界：擺放必須與真實、直接環境中的真實物件有相互作用。

◆藝術世界：藝術上的擺放是一個自給的概念系統，獨立於真實世界之外。

◆真實世界：一組擺放存在或消亡取決於本身，你看到什麼就是什麼。

◆藝術世界：而藝術作品的存在則由藝術家的聲明、博物館或美術館的發布會及廣告、博物館或美術館的解說、錄音帶和錄影帶、藝術批評等等來支撐。

◆真實世界：真實世界裡的擺放多少會有觸感，會有物質的真實性。

◆藝術世界：藝術作品中的物件可以用抽象或者概念來表達；也就是說，用非物質的方式來表現。

此處和本書其他地方一樣，為了說明我的觀點，做出了專斷的申明。我相信，一定有設計師會深入且理性地思考擺放的動作，雖然到目前為止我還沒有遇見。我認為，這種思考在大部分的時候是可為直覺錦上添花的能力。關於這點我可以舉一個例子：我為了寫這本書在找資料時，曾去過巴黎，走過一條藝術區的小巷，那裡大多是古董店或者其他類似商家。我一邊走，一邊觀看櫥窗裡的布置。在一家做裱框生意的商店外，我看到一幀由大塊岩石、畫框以及藍色牆壁製作而成的

精緻布置。出於好奇，我走進店裡，請教老闆這個布置的意涵。「沒有意涵。」他很有把握地回答。

我們談了一會兒，在我一再堅持、提醒下，最後他說：「可能是與海邊、海洋有關。現在回想起來，

對，我剛剛從海濱度假回來，所以可能……」如果對自己所做的布置多一點自覺、多一點評判和

理解，會不會讓擺放更具有效果？我是這麼認為。

17 這些用語來自於《視覺行銷》（*Visual Merchandising: The Business of Merchandise Presentation*，Robert Colborne 著，Delma 出版，美國紐約，一九九六年）。

18 說到擺放物件，我腦中閃過的一個念頭是「混搭模組」，也就是依照參考書的規範，呈現擺放的主題、表現形式和規則等等。這種方法將很多設計觀念以相同系統組裝在一起，但我很排斥這種方法，因為我認為傑出的布置設計應該更為開放，而模組只是一個封閉限制的系統。（儘管從某種程度來說，本書後面所說的擺放修辭也是一種範式，一種思考的規範。）

19 後來我發現，用修辭學作為工具探討溝通現象的，還不止我一個。許多有趣的修辭學理論，主要被用於文學及媒體（電視、廣告等媒介）上。這兩本書裡有相關的論述：《語藝批評：理論與實踐》（*Rhetorical Criticism: Exploration and Practice*，二版，Sonja K. Foss 著，Waveland Press 出版，美

國依利諾州，一九九六年），《現代語藝批評》（*Modern Rhetorical Criticism*，二版，Roderick P. Hart 著，Allyn and Bacon 出版，美國麻州，一九九七年。）

20　出自亞里斯多德的《修辭學》（*Rhetoric*），卷一，第二章，W. Rhys Roberts 翻譯，原書寫於公元前三三〇年。雖然亞里斯多德並非第一位論述修辭學的著者，他的論著卻是最完整的經典。

21　說服的技巧，無疑是在人類社會必須掌握的生存技巧之一。

22　關於修辭發展的大致歷史輪廓，並沒有太大爭議，但是對於哪些觀點由哪位提出，又是哪位傳播推廣的，就意見不一了。在我讀過的書中，特別推薦這兩本《重讀智者：古典修辭學》（*Rereading the Sophists: Classical Rhetoric Refigured*，Susan C. Jarratt 著，Southern Illinois University Press 出版，一九九一年）以及《古希臘時期的修辭理論之始》（*The Beginnings of Rhetorical Theory in Classical Greece*，Edward Schiappa 著，Yale University Press 出版，一九九一年），兩本都很精彩，而且包含精彩的相關理論。

23　除了辯論的邏輯之外，智者也傳授說話時的技巧，比如說話時的體態、如何有策略地提出觀點，以及其他說服和影響他人的言說方法。他們得到壞名聲的其中一個原因是哲學上的相對主義。因為智者在培訓中，必須為同一議題的兩造辯論。智者認同「多元真實」（pluralistic reality）的觀點，也就是相矛盾的觀點各自創造了對應的現實面。他們認為，說服一個人同意你的觀點並不等同於說服他們相信真理。事實上，他們不認為有亙古不變的永恆真理，而這個觀點與當時主流的知識看法相左，因此給他們帶來了麻煩。

24　修辭學成為古希臘的一門顯學，大致與以下幾個重要的歷史事件發生時間相近：（a）抽象思維的形成；（b）讀寫能力開始普及；（c）文化重心由神話故事轉移至由理性分析來理解自然現象；（d）在文化範疇上，認同律法的權威來自於人，而不是神；（e）民主政體的發展形成。

25　在公元前四世紀，古典時代的尾聲，修辭學的知識在集結完整，成為一個學術派別之後，大體沿用至今。如果想了解更多修辭學的傳統歷史，可參見《經典修辭學新史》（A New History of Classical Rhetoric，George A. Kennedy 著，Princeton University Press 出版，一九九四年）。

26 不管你想描述什麼，幾乎都必須用到修辭。「治安官」、「執法人員」、「警察」、「條子」、「豬」這五個詞所指的是同樣的人，但其所表達的敬意卻是遞減的。每一項溝通都會用到語詞，不管從哪個層面來看，語詞本身就帶著說服價值。因此，現今「修辭」一詞有時候被貶低為裝飾、誇張、操弄或者宣傳性說詞的等同語。

27 如果我選擇完全偏離兩千五百年古典修辭學的脈絡，我必須面對失去這一傳統的固有權威的風險，而我提出的擺放修辭也會降格成一種個人的猜測推想；另一方面，如果我提出的擺放修辭新概念在根基上是正確的，那麼這就提示著，修辭學可以延展到視覺領域的諸多方面。

28 透過另一種媒介過濾訊息，可以提供另一種看待事物的方式。比方說，在烹飪書頁上展示的調理，與實際放在盤子裡的食物，能讓你對相同的食物有不同看法。

29 「相互符合」的意涵，也可能依特殊的擺放內容而定，可能是「特定形式」、「合理性」、「整潔度」、「人為安排的表現」、「獨裁主義」等各方面的。

30　神祕感並不會出現在每一組擺放中。

31　需要提醒的是，讀者應時時記住，這一章節全部的解說與詮釋都只是作者個人的觀點，而讀者你，也可以用與作者完全不同的觀點來解構和詮釋作品。比方說，當我看到或感覺到擺放中的「理性」，你看到或感覺到的可能是「心理上的放鬆舒適」，或者其他面向。關鍵不在對錯，而在有沒有發揮效用，也就是說，你的解構和詮釋能不能在創造有效擺放的過程中，提供更多的啟發和洞見。

另外需要說明的一點，因為書本的編排考量，每一幅畫作的解說都非常簡短（這只是一本小書，給設計師參考其他擺放是怎樣完成的），當然每一幅畫作都可以用更長的篇幅來說明。

32　viewing plane，指觀看者或坐或站在一個擺放前方，視線所及的角度。

33　為了便於閱讀，書中寫到隱喻的部分都用灰底表示。

34　「文化組件」或者說「擺放組件」，指的是你會不斷反覆看到，以致變成一個「視覺隱喻之根」，一個可以使用在其他視覺隱喻和比喻上的文化原型。而文化組件或擺放組件可以暗示我們做出相

應的行為，或者說預備我們做出相應的行為。就像餐桌布置「邀請」你用餐，而放著絨布抱枕的長沙發就是「召喚」著你坐下來，放鬆一下。

感謝

本書能夠完成，要感謝以下各位：Christie Bartlett、維也納 Blumenkraft 花店的員工、Alison Evans、Gay Gassmann、Andreas Gei、Koichi、Hara、Lee Hollingworth、Sarah Hollywood、Salvatore Lacagnina、Esther Mitgang、Len Morgan、Sue Parker、Janet Pollock、Brigitte Prinzgau、Barbara Radice、Christof Radl、Ettore Sottsass、Meredith Tromble、Gary Weiss、Angus Wilke 以及 Jane Withers。

在專業方面，我要感謝的人士如下：Ilvio Gallo、Kina Sullivan、米蘭 Plus Color 的經理和員工，也特別感謝 Bill Tom 給的專業印刷建議。最後，我要特別感謝我智慧的編輯 Peter Goodman，我的藝術合作夥伴 Nathalie Du Pasquier，還有總是帶給我來很多歡樂的 Ziggie Kato。

擺放的方式
安排物件的修辭

Arranging Things
A Rhetoric of Object Placement

作　　者	李歐納‧科仁 Leonard Koren
繪　　圖	娜妲莉‧杜巴斯吉耶 Nathalie Du Pasquier
翻　　譯	藍曉鹿
總 編 輯	周易正
執行編輯	林昕怡
美術設計	王璽安
內頁排版	林昕怡
出版協力	林佩儀、邱子情
印　　刷	釉川印刷

出 版 者	行人文化實驗室
發 行 人	廖美立
地　　址	10074 台北市中正區南昌路一段 49 號 2 樓
電　　話	(02)3765-2655
傳　　真	(02)3765-2660

http://flaneur.tw/

總 經 銷	大和書報圖書股份有限公司
電　　話	(02)8990-2588

定　　價　320 元
ISBN　978-986-98592-6-4
2024 年 3 月 新版二刷

國家圖書館出版品預行編目 (CIP) 資料

擺放的方式 : 安排物件的修辭 /
李歐納 . 科仁 (Leonard Koren) 作 ;
娜妲莉 . 杜巴斯吉耶 (Nathalie Du Pasquier) 繪圖 ; 藍曉鹿翻譯 .
-- 二版 . -- 臺北市 : 行人文化實驗室 , 2020.08
160 面 ; 14.8 x 21 公分
譯自 : Arranging things : a rhetoric of object placement
ISBN 978-986-98592-6-4(平裝)
1. 設計 2. 美學
960.1　　　109009157